U0114981

历代法书掇英

欧阳询行书千字文

历代法书掇英编委会 编

浙江人民美术出版社

前 言

法书又称法帖，是对古代名家墨迹，以及可以作为书法楷模的范本的敬称。中华文明史上留下了浩如烟海的碑帖，成形之书，始于三代，盛于汉魏，而后演变万代。编者敬怀于历代书法巨擘的尊崇，从中选取流传有绪的墨迹名帖，以飨读者。

欧阳询（五五七—六四一），字信本，潭州临湘（今长沙望成县书堂山）人。隋朝时为太常博士，入唐累擢给事中，历任太子率更令、弘文馆学士，封渤海男，官银青光禄大夫，故人又称『率更』、『渤海』。

欧阳询虽然身材矮小，其貌不扬，却敏悟绝伦，过目不忘，读书一目数行，而且非常勤奋。据说有一次他看到一本《指归图》的书法秘本，咬咬牙用三百缣把它买了回来。原来这是一本王羲之教儿子王献之书法的启蒙读本。他高价买回这一稀世珍本后高兴得合不拢嘴，埋头研究了一个多月，书遂大进。又有传说他曾宿于索靖书写的一块碑前观摹三日，寝食俱忘。他在《用笔论》中说：『予自少及长，凝情翰墨，每异民间体奇迹，未尝不循环吟玩，抽其妙思，终日临仿，至于皓首而无退倦也。』这恐怕是他自己学习古人书法的真实写照。因而他『八体尽能，笔力劲险』，人们常以得到其尺牍文字为极大的荣幸，连高丽国也非常重视他的书法，曾经专门派使者来求书。据《新唐书》记载，褚遂良曾问虞世南：『我的书法与欧阳询比究竟孰优孰劣？』虞世南答道：『我听说欧阳询写字从不选择纸笔，而挥洒自如，你做得到吗？』

欧阳询在书法实践上声名显赫，在书法理论上也颇有建树。他的书法论著，传有《八诀》、《三十六法》、《用笔论》、《传授诀》等篇。其中《八诀》与《用笔论》是讲书法用笔的，《三十六法》是讲书法结构的，《传授诀》则是讲如何临摹的。但《三十六法》一篇中有『高宗书法』、『东坡先生』等语，恐非唐人所撰，其他几篇却是比较可信的。

欧阳询不但在书法上妇孺皆知，在文学上亦有很高的造诣。据《旧唐书》说，他『博览经史，尤精三史』。武德七年（六二四），

诏与裴矩、陈叔达撰《艺文类聚》一百卷。

对于欧阳询书法的渊源，不同的朝代、不同的人，有不同的说法，真可谓众说纷纭，莫衷一是。欧阳询之所以能以意态精密、峻挺险峭的欧体，在中国书坛上独树一帜，绝不可能是只临一家之帖的结果。笔者认为，欧阳询不仅学过王羲之，观过索靖书，曾师从刘珉，临仿贝义渊，而且在秦篆汉隶、南帖北碑上下过很深的功夫，博采各家之长，出新求变，融古汇今，才形成了风格迥异、超逸绝尘、领百代楷书风气之先的『欧体』。欧体楷书不管是结体还是用笔，都堪称独步初唐，雄视千古。从结体上看，虽中宫紧密，而长竖、右捺、戈钩，却又向外开张，横平竖直，似乎平平淡淡，但却处处给人以峻挺险峭的感觉。字形虽长，但由于笔画的巧妙配合，整体又显得稳如泰山；笔画不倚不侧，似乎静如处子，但每每却又显示出动态的美。所有这些，都可以用简单的四句话来概括：寓紧敛于疏宕之中，藏奇崛于方正之内；在高耸中显示着沉稳之态，在静穆中显示出飞动之势。

欧阳询一生创作了大量的书法作品，《书断》说他『八体尽能，篆体尤精，飞白冠绝』。可惜他最精彩的篆书、飞白作品早已散轶。但从现存欧阳询的书迹看，他却是以楷书为专长的。他传世的楷书碑刻有《九成宫醴泉铭》、《化度寺碑》、《皇甫诞碑》、《虞恭公温彦博碑》和小楷《心经》等；行书传世墨迹有《行书千字文》、《梦奠帖》、《张翰帖》、《行楷卜商读书帖》等。

《行书千字文》，唐欧阳询书，纸本，纵二十五厘米，横三百○四·八厘米，辽宁省博物馆藏。

此卷为欧阳询早年用功之作，首尾百余行，前后千余字，自始自终，一丝不苟，用笔横划竖起，笔锋似露实藏，中锋多于侧锋，字体修长紧致，结字疏密适度，章法安排合理，字距密而行距疏，是欧阳询行书的代表作。

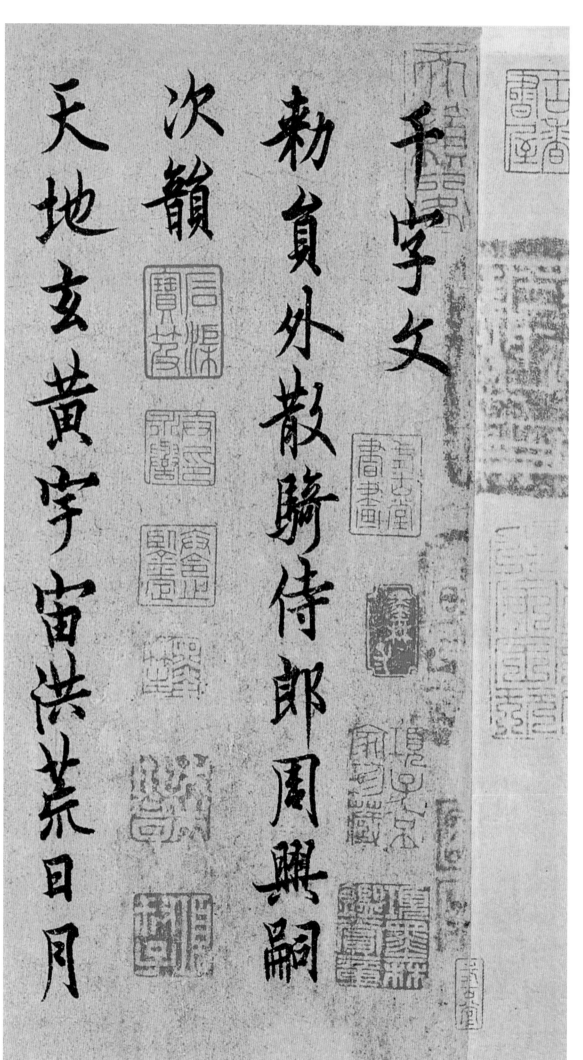

千字文　敕员外散骑侍郎周兴嗣次韵。天地玄黄。宇宙洪荒。日月

千字文

敕員外散騎侍郎周興嗣

次韻

天地玄黃宇宙洪荒日月

盈昃。辰宿列张。寒来暑往。秋收冬藏。闰余成岁。律吕调阳。云腾致雨。露结为霜。金生丽水。玉出昆冈。剑号

盈昃辰宿列张寒来暑往
秋收冬藏闰余成岁律吕
调阳云腾致雨露结为霜
金生丽水玉出昆冈剑号

5

巨闕。珠稱夜光。果珍李柰。菜重芥薑。海鹹河淡。鱗潛羽翔。龍師火帝。鳥官人皇。始制文字。乃服衣裳。推位

巨阙。珠称夜光。果珍李奈。菜重芥姜。海咸河淡。鳞潜羽翔。龙师火帝。鸟官人皇。始制文字。乃服衣裳。推位

6

讓國有虞陶唐吊民伐罪

周發殷湯坐朝問道垂拱

平章愛育黎首臣伏戎羌

遐迩壹體率賓歸王鳴鳳

让国。有虞陶唐。吊民伐罪。周发殷汤。坐朝问道。垂拱平章。爱育黎首。臣伏戎羌。遐迩壹体。率宾归王。鸣凤

在樹白駒食場化被草木

賴及萬方蓋此身髮四大

五常恭惟鞠養豈敢毀傷

女慕貞絜男效才良知過

必改。得能莫忘。罔谈彼短。靡恃己长。信使可覆。器欲难量。墨悲丝染。诗赞羔羊。景行维贤。克念作圣。德建

必改。得能莫忘。罔谈彼短。靡恃己长。信使可覆。器欲难量。墨悲丝染。诗赞羔羊。景行维贤。克念作圣。德建

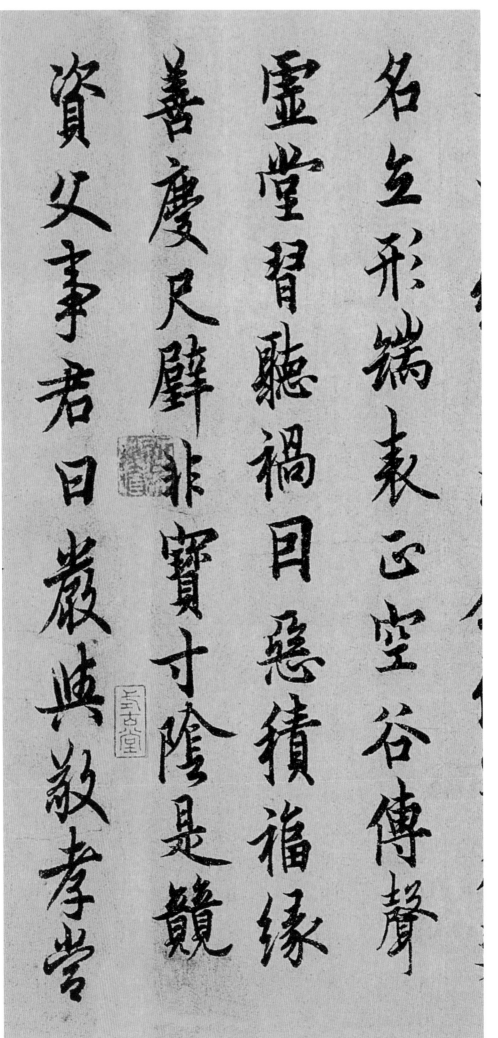

名立。形端表正。空谷传声。虚堂习听。祸因恶积。福缘善庆。尺璧非宝。寸阴是竞。资父事君。日严与敬。孝当

竭力忠则尽命临深履薄

夙兴温凊似兰斯馨如松

之盛川流不息川澄取映

容止若思言辞安定笃初

竭力。忠则尽命。临深履薄。夙兴温凊。似兰斯馨。如松之盛。川流不息。渊澄取映。容止若思。言辞安定。笃初

诚美慎终宜令荣业所基

藉甚无竟学优登仕摄职

从政存以甘棠去而益咏

乐殊贵贱礼别尊卑上和

下睦夫唱婦隨外受傅訓

入奉母儀諸姑伯叔猶子

比兒孔懷兄弟同氣連枝

交友投分切磨箴規仁慈

隐恻造次弗离节义廉退

颠沛匪亏性静情逸心动

神疲守真志满逐物意移

坚持雅操好爵自縻都邑

華夏東西二京背芒面洛

浮渭據涇宮殿磐鬱樓觀

飛驚圖寫禽獸畫綵仙靈

丙舍傍啟甲帳對楹肆筵

华夏。东西二京。背芒面洛。浮渭据泾。宫殿磐郁。楼观飞惊。图写禽兽。画彩仙灵。丙舍傍启。甲帐对楹。肆筵

設席鼓瑟吹笙升階納陛

弁轉疑星右通廣內左達

歌明既集墳典亦聚群英

杜稿鍾隸漆書壁經府羅

设席。鼓瑟吹笙。升阶纳陛。弁转疑星。右通广内。左达承明。既集坟典。亦聚群英。杜稿钟隶。漆书壁经。府罗

将相路侠槐卿户封八县

家给千兵高冠陪辇驱毂

振缨世禄侈富车驾肥轻

荣功茂实勒碑刻铭磻溪

将相。路侠槐卿。户封八县。家给千兵。高冠陪辇。驱毂振缨。世禄侈富。车驾肥轻。荣功茂实。勒碑刻铭。磻溪

17

伊尹佐時阿衡奄宅曲阜
微旦孰營桓公匡合濟弱
扶傾綺迴漢惠說感武丁
俊乂密勿多士寔寧晉楚

伊尹。佐时阿衡。奄宅曲阜。微旦孰营。桓公匡合。济弱扶倾。绮回汉惠。说感武丁。俊乂密勿。多士实宁。晋楚

更霸。赵魏困横。假途灭虢。践土会盟。何遵约法。韩弊烦刑。起翦颇牧。用军最精。宣威沙漠。驰誉丹青。九州

更霸趙魏困橫假途滅虢

踐土會盟何遵約法韓弊

煩刑起翦頗牧用軍最精

宣威沙漠馳譽丹青九州

19

禹跡百郡秦并嶽宗恒岱
禅主云亭鷹門紫塞雞田
赤城昆池碣石鉅野洞庭
曠遠緜邈巖岫杳冥治本

于农。务兹稼穑。俶载南亩。我艺黍稷。税熟贡新。劝赏黜陟。孟轲敦素。史鱼秉直。庶几中庸。劳谦谨敕。聆音

于农务兹稼穑俶载南亩

我艺黍稷税熟贡新劝赏

黜陟孟轲敦素史鱼秉直

庶几中庸劳谦谨敕聆音

察理鉴貌辨色贻厥嘉猷

勉其祗植省躬讥诫宠增

抗极殆辱近耻林皋幸即

两疏见机解组谁逼索居

闲处。沈默寂寥。求古寻论。散虑逍遥。欣奏累遣。戚谢欢招。渠荷的历。园莽抽条。枇杷晚翠。梧桐早凋。陈根

閑處沈默寂寥求古尋論

散慮逍遙欣奏累遣戚謝

歡招渠荷的歷園莽抽條

枇杷晚翠梧桐早凋陳根

委翳落葉飄颻遊鵾獨運凌摩絳霄耽讀翫市寓目囊箱易輶攸畏屬耳垣墙具膳湌適口充腸飽飫

享宰饥厌糟糠故戚

老少异粮妾御绩纺侍巾

帷房纨扇员潔银烛炜煌

昼眠夕寐蓝笋象床弦歌

酒讌接杯舉觴矯手頓足

悅豫且康嫡後嗣續烝祀

烝嘗稽顙再拜悚懼恐惶

牋牒簡要顧答審詳骸垢

想浴。执热愿凉。驴骡犊特。骇跃超骧。诛斩贼盗。捕获叛亡。布射辽丸。嵇琴阮啸。恬笔伦纸。钧巧任钓。释纷

想浴执热颡凉驴骡犊特

骇躍超骧诛斩贼盗捕獲

叛亡布射遼丸嵇琴阮啸

恬筆伦纸钧巧任钓釋紛

利俗並皆佳妙毛施姍姿
工顰妍咲年矢每催羲暉
朗曜旋璣懸斡晦魄環照
指薪脩祜永綏吉劭矩步

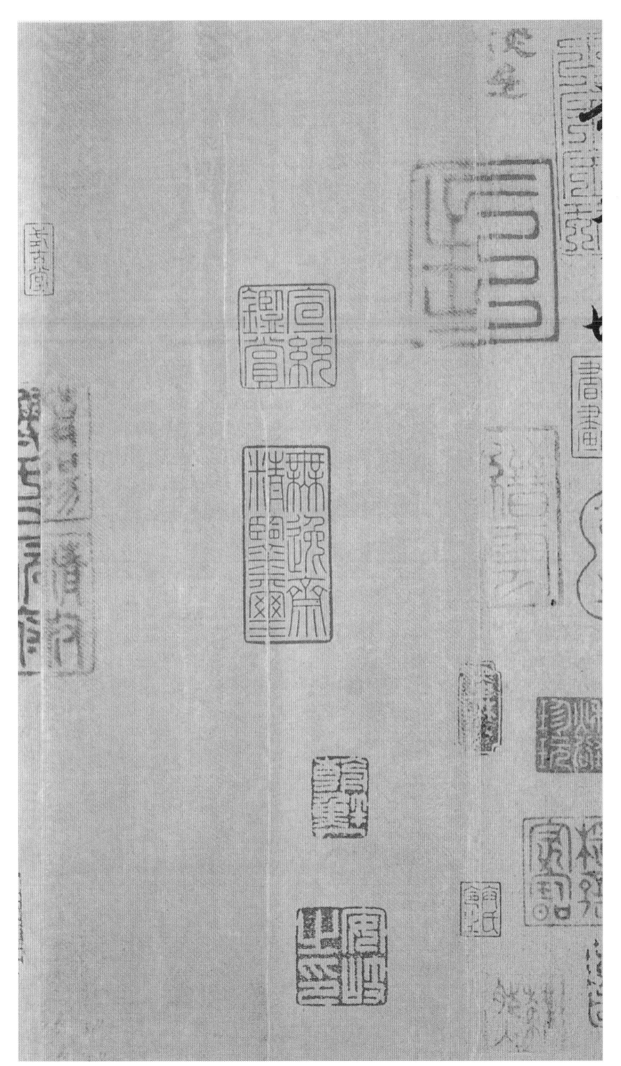

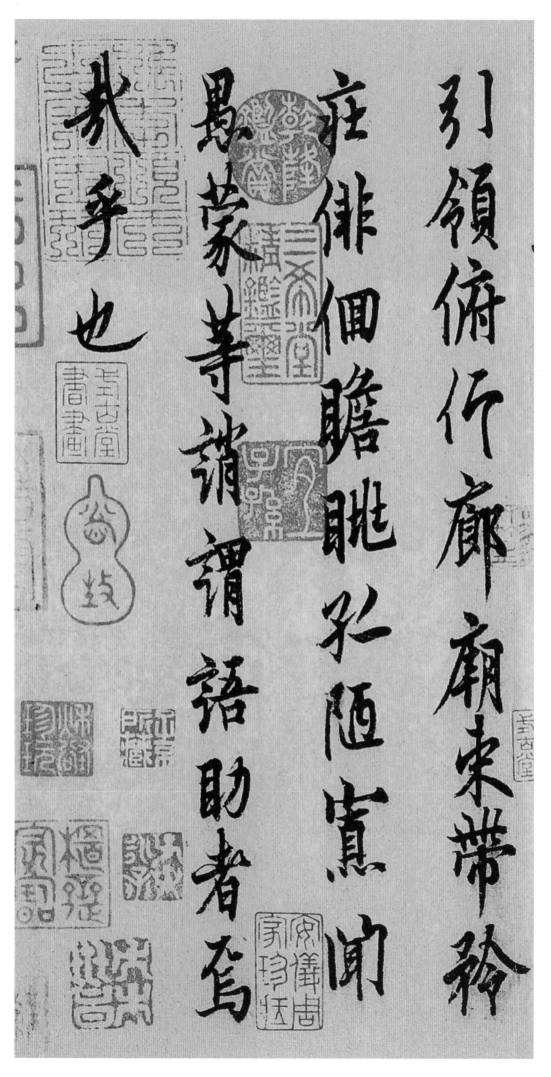

引领。俯仰廊庙。束带矜庄。徘徊瞻眺。孤陋寡闻。愚蒙等诮。谓语助者。焉哉乎也。

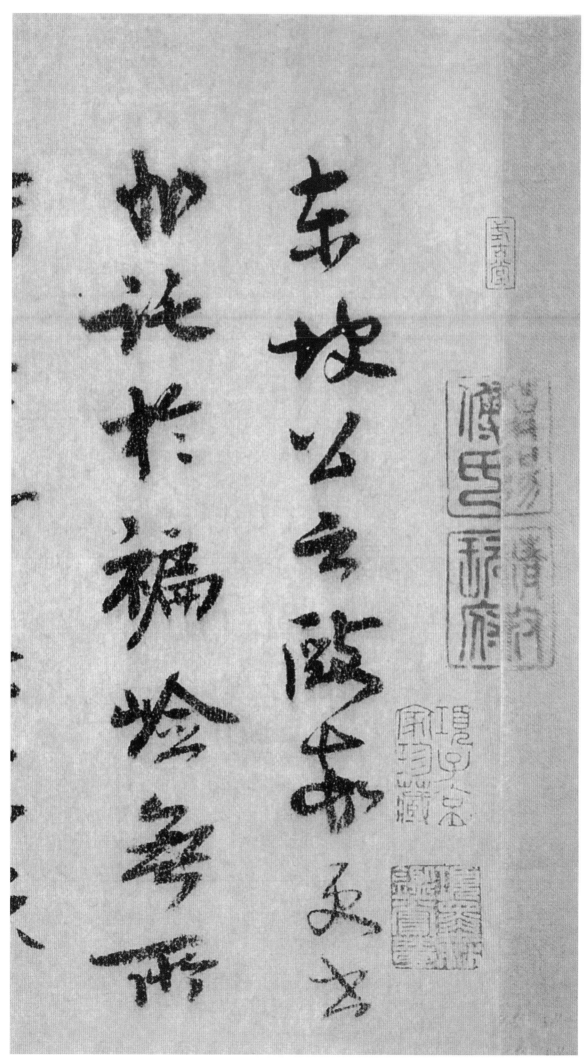

如许於编岭等所

东坡以立论之奇

措其奇云末流

遂匕事國言锋

五降之及不衰弹

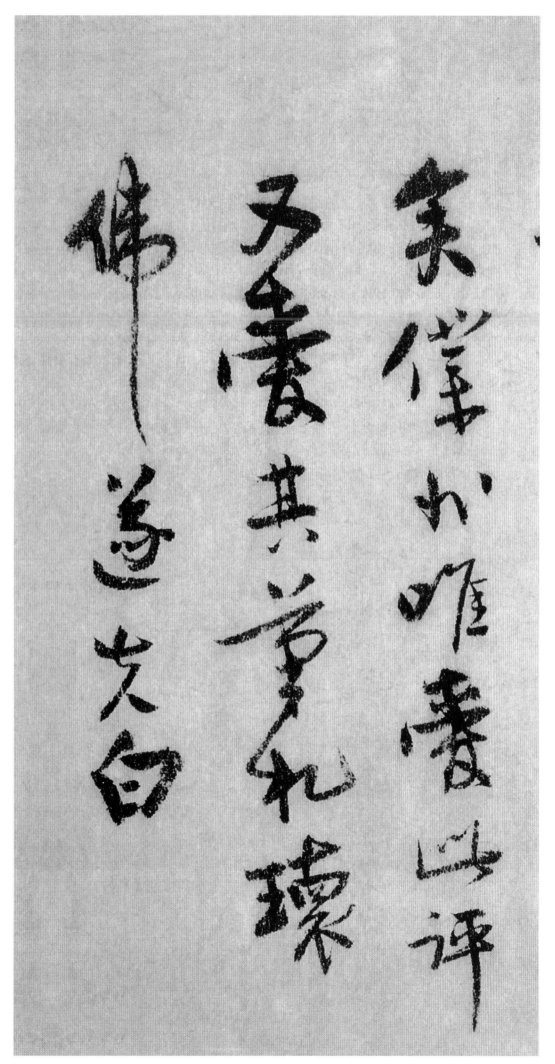

其仆射以唯香以评

子养其弟礼远

佛道先白

图书在版编目（ＣＩＰ）数据

欧阳询行书千字文 / 历代法书掇英编委会编. —— 杭
州：浙江人民美术出版社，2020.12
（历代法书掇英）
ISBN 978-7-5340-7972-6

Ⅰ．①欧… Ⅱ．①历… Ⅲ．①行书－碑帖－中国－唐
代 Ⅳ．①J292.24

中国版本图书馆CIP数据核字(2020)第014731号

丛书策划：舒　晨
主　　编：童　蒙　郭　强
编　　委：童　蒙　郭　强　路振平
　　　　　赵国勇　舒　晨　陈志辉
　　　　　徐　敏　叶　辉
策划编辑：舒　晨
责任编辑：冯　玮
装帧设计：陈　书
责任校对：黄　静
责任印制：陈柏荣

历代法书掇英

欧阳询行书千字文

历代法书掇英编委会　编

出版发行　浙江人民美术出版社
地　　址　杭州市体育场路 347 号
电　　话　0571-85105917
经　　销　全国各地新华书店
制　　版　杭州新海得宝图文制作有限公司
印　　刷　杭州捷派印务有限公司
开　　本　787mm×1092mm　1/12
印　　张　3
版　　次　2020 年 12 月第 1 版
印　　次　2020 年 12 月第 1 次印刷
书　　号　ISBN 978-7-5340-7972-6
定　　价　42.00 元
如发现印装质量问题，影响阅读，请与出版社
营销部联系调换。